青藤字帖

颜勤礼碑集字

经典诗词一百首

主编／青藤人

河南美术出版社·郑州·

图书在版编目（CIP）数据

　　青藤字帖. 颜勤礼碑集字. 经典诗词一百首/青藤人
主编. — 郑州：河南美术出版社，2022.12
　　ISBN 978-7-5401-6003-6

　　Ⅰ. ①青…　Ⅱ. ①青…　Ⅲ. ①汉字－楷书－法帖
Ⅳ. ①J292.33

　　中国版本图书馆CIP数据核字(2022)第190689号

编　　委：李丰原　秦　芳　张曼玉　张晓玉　陈菁菁
　　　　　任玉才　任喜梅　王灿灿　张孝飞　李明月

青藤字帖·颜勤礼碑集字

经典诗词一百首

主编/青藤人

出 版 人：李　勇
责任编辑：管明锐　李丰原
责任校对：李雪沅
版式设计：杨慧芳
出版发行：河南美术出版社
　　　　　　地址：河南省郑州市郑东新区祥盛街27号
　　　　　　电话：（0371）65788152
制　　版：河南金鼎美术设计制作有限公司
印　　刷：河南博雅彩印有限公司
开　　本：787毫米×1092毫米　1/12
印　　张：8
字　　数：100千字
版　　次：2022年12月第1版
印　　次：2022年12月第1次印刷
书　　号：ISBN 978-7-5401-6003-6
定　　价：25.80元

目录

1

书法基础知识

一、什么是书法

在了解什么是书法之前，有些人认为写得好看、规整的字就是书法，其实不然。能否称之为书法，可以从这"四法"上来判断。

一是笔法，即用笔的方法，包括执笔法、运笔法等。没有笔法规则的书写，不能称为书法。

二是字法，也就是字的结构。字中的点画安排与形式布置，在不同书体中各不相同。

三是章法，指的是整幅作品的谋篇布局。从正文的疏密错落，到最后的落款钤印，都属于章法的范畴。无章可循的则不能称为书法。

四是取法，指的是学习书法时的效仿对象。我们常说"取法乎上"，学习书法要从经典作品中汲取营养，没有取法、任笔为体、聚墨成形的书写不能称之为书法。

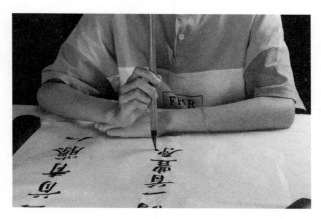

以上"四法"属于技法层面的表现方式，是初学者首先要解决的问题。解决以上问题之后，才能进入书法的另一层境界，即从审美层面来分析作品是否有神采、意趣等，作品是否表现出作者独特的审美追求及情感。

书法是汉字在形成、演变、发展过程中形成的独特的汉字书写艺术。汉字最初的作用是传递信息，随着汉字的发展，人们逐渐发现汉字的审美功能。有的人写得好看，有的人写得内涵丰富，于是就有善书者总结了其中的书写技巧，并留传下来很多书论，如蔡邕的《九势》、卫夫人的《笔阵图》等，而且还总结出了"屋漏痕""印印泥""锥画沙"等书法术语。善书者赋予书法以生命力，使其具有审美价值。这种审美价值传承至今，生命力依然顽强。

二、为什么要练习基本笔画

笔画是汉字字形的最小构成单位，无论多么复杂的汉字，都是由笔画组成的。如果把一个字看作一座建筑，那么基本笔画就是建筑所需的砖瓦木材。只有砖瓦木材质量上乘，整个建筑才会稳固，基本笔画决定了全字是否美观和字的结构是否和谐。因此，对于基本笔画的训练是至关重要的，应予以足够重视。

三、练习基本笔画的诀窍

练习基本笔画时应该抓住"稳""准"两个特点。"稳"就是执笔、行笔要稳，书写时节奏要清晰，不要犹豫不决、拖泥带水；"准"就是在临写时注意笔画的长短、曲直、倾斜的角度，甚至笔画的粗细变化，都要符合结构的规律。学书者临帖时应对照原帖反复临摹，反复对比，直到写准为止。

四、学习书法的意义

1. 书法是艺术性和实用性的有机结合，学习书法能培养一个人认真负责、持之以恒、锲而不舍的精神。一个人能写一手好字，是其修养和才气的凝聚，是个人内外气质的升华，所以人们常说"字是人的第二仪表""字是一个人文化修养的内在表现"。

2. 在练习书法的过程中，需要习诵古人的诗文佳作，学习先哲的思想，了解相关历史文化等。因此，学习书法也是增长知识、陶冶情操、净化心灵、提高审美能力的重要途径。

3. 写得一手好字，令人赏心悦目。尤其在互联网时代，大家习惯于用电脑打字，但优秀的传统文化还需要传承，书法就是其中一种较好的形式。

五、学习书法有捷径吗

学习书法没有捷径，但也没有想象中那么难。写不好的原因主要是对汉字的笔画和结构掌握得不够好。如果能在学习中充分掌握，并且坚定信心，即使不能成为一名书法界的"大家"，也能写一手漂亮的字。需要注意的是，学习书法要目的明确、方法得当、循序渐进，且要持之以恒。

六、作品不好的原因

1. 所选字帖不合适

字一直写不好，很多人认为要么是笔的问题，要么是纸的问题。其实这些都不是决定性的因素，很有可能是所选字帖不合适。选字帖一定要选自己喜欢的，这样练着才有兴趣，才会越练越想练，从而让你慢慢地喜欢上书法。

2. 书写习惯不正确

执笔、坐姿等不正确。很多人常常写的时候感觉很好，而等放远看时，总觉得哪个都不好看。因此，要尝试纠正自己的书写习惯。

3. 不读帖，不临帖

临帖是练习书法的不二法门，而在临帖之前，要认真读帖。因为只有先理解了要临的这个字的结构，才能真正把字写好。

4. 不学理论，不爱交流

很多老师教授学生书法时只要求多写，往往忽略了写好书法也需要有理论做基础。有很多教程都有理论文字讲解，一定要认真阅读，理解之后再进行实践。另外，自学往往领悟得较慢，只有多与写字好的人交流，才能快速解决自己写字过程中遇到的困惑。

5. 单字能写好，作品写不好

写单字的时候能写好，但是写作品时却发现字忽大忽小、忽左忽右。这说明单字结构已经过关，但是字与字之间的搭配还需要练习。笔画和笔画之间的搭配是结构问题，字和字之间的搭配是章法问题。所以我们还需要进行大量创作，从中发现问题并予以解决。

七、工具介绍

"工欲善其事，必先利其器"，我们先来认识一下学习书法常用的工具材料。

首先是文房四宝，即笔、墨、纸、砚四种工具，还有笔洗、笔山、笔帘、毛毡、镇纸、印泥和印章等。

1. 笔

笔即毛笔，按材质大体可分为三种类型：羊毫笔、狼毫笔和兼毫笔。羊毫笔的笔头由羊毛制成，柔软，但缺乏弹性，吸水性较强；狼毫笔的笔头多由黄鼠狼毛制成，弹性强，吸水性偏弱；兼毫笔的笔头通常是内里狼毫、外围羊毫的结构，韧性和吸水性介于羊毫笔和狼毫笔之间。

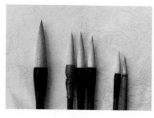

毛笔　　　　　　　　墨汁

2. 墨

根据原材料的不同，墨可以分为油烟墨和松烟墨。油烟墨在光照下有光泽感，而松烟墨的反光性不强。此外，根据形质的不同，墨又分为墨汁和墨块。对于初学者来说，一般推荐使用墨汁，取用较为方便。

砚台

宣纸　　　　　　　　小碟子

3. 纸

初学书法一般建议用毛边纸，理由有二：其一，毛边纸书写时容易把握，不像宣纸那么吃墨；其二，毛边纸相对宣纸来讲，价格低廉。

4. 砚

砚是研磨墨块、盛放墨汁的器具。由于其质地坚硬、久放不朽、制作精良，常被视为藏品珍玩。由于砚台的使用不是很方便，一般可以用小碟子来代替盛放墨汁。

5. 笔洗

用于清洗毛笔的器皿，通常为瓷制品。

6. 笔山

放置毛笔的器具。因外形似山，所以被称为笔山，也叫笔搁或笔搭。

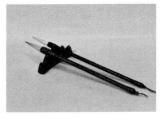

笔洗　　　　　　　　　　笔山

7. 笔帘

用于收纳毛笔的工具。便于携带，有保护笔锋的作用。

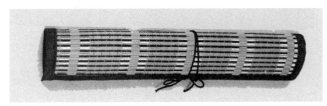

笔帘

8. 毛毡

毛毡是写书法时必备的辅助工具。毛毡表面有一层绒毛，平整、均匀、柔软，富有弹性，写字时使用毛毡可以避免墨弄脏桌面。

9. 镇纸

即压纸的重物，通常为石质、金属质或木质的物体，具有一定重量。书写时用其压住纸的两端，可避免纸张翘起。

毛毡　　　　　　　　　　镇纸

10. 印泥

印泥也是书画创作中需要用到的文房用品，它是表现篆刻艺术的媒介，有朱砂印泥、朱磦印泥等。

印泥

11. 印章

传统书法作品一般由正文、款识、印章三个部分组成。钤印的数量和位置的选择关系到整幅书法作品的呈现效果。书法作品中常用的印章分为朱文印和白文印，其文字多用篆书。

印章　　　　　　朱文印（李）　　　　　白文印（青藤）

入春才七日

離家已二季

人歸落鴈後

思發在花前

右錄古詩人日思歸 壬寅
春月青藤人集字

小娃撐小艇

偷採白蓮回

不解藏蹤跡

浮萍一道開

右錄古詩池上 壬寅早秋
青藤人集於鄭州

隋·薛道衡《人日思归》
唐·白居易《池上》

入春才七日，离家已二年。人归落雁后，思发在花前。

小娃撑小艇，偷采白莲回。不解藏踪迹，浮萍一道开。

青藤字帖·颜勤礼碑集字·经典诗词一百首

5

江碧鸟逾白，山青花欲燃。今春看又过，何日是归年。

终南阴岭秀，积雪浮云端。林表明霁色，城中增暮寒。

江碧鳥逾白

山青花欲燃

今春看又過

何日是歸季

右錄杜甫絕句 壬寅首夏

青藤人集於鄭州

終南陰嶺秀

積雪浮雲端

林表明霽色

城中增暮寒

右錄古詩終南望餘雪 壬寅

春月青藤人集

床前明月光

疑是地上霜

举头望明月

低头思故乡

右录李白静夜思 壬寅春月

青藤人集字於郑州

唐·李白《静夜思》 床前明月光，疑是地上霜。举头望明月，低头思故乡。

唐·李峤《风》 解落三秋叶，能开二月花。过江千尺浪，入竹万竿斜。

解落三秋叶

能开二月花

过江千尺浪

入竹万竿斜

右录古诗一首 壬寅夏月

青藤人集字於郑州

青藤字帖·颜勤礼碑集字·经典诗词一百首

危樓高百尺

手可摘星辰

不敢高聲語

恐驚天上人

右錄李白夜宿山寺 壬寅季
青藤人集字於鄭州

日暮蒼山遠

天寒白屋貧

柴門聞犬吠

風雪夜歸人

劉長卿逢雪宿芙蓉山主人
壬寅春月青藤人集

▼
唐·李白《夜宿山寺》
唐·刘长卿《逢雪宿芙蓉山主人》

危楼高百尺，手可摘星辰。不敢高声语，恐惊天上人。

日暮苍山远，天寒白屋贫。柴门闻犬吠，风雪夜归人。

千山鸟飞绝，万径人踪灭。孤舟蓑笠翁，独钓寒江雪。

大漠沙如雪，燕山月似钩。何当金络脑，快走踏清秋。

千山鳥飛絕

萬徑人踪滅

孤舟蓑笠翁

獨釣寒江雪

柳宗元詩江雪　壬寅初夏

青藤人集字

大漠沙如雪

燕山月似鈎

何當金絡腦

快走踏清秋

右錄李賀詩一首　壬寅

夏月青藤人集字

向晚意不适，
驱车登古原。
夕阳无限好，
只是近黄昏。

移舟泊烟渚，
日暮客愁新。
野旷天低树，
江清月近人。

向晚意不適

驅車登古原

夕陽無限好

祇是近黄昏

右錄古詩登樂游原原 壬寅

初夏青藤人集

移舟泊煙渚

日暮客愁新

野曠天低樹

江清月近人

右錄孟浩然宿建德江 壬寅

榴月青藤人集字

春眠不覺曉
處處聞啼鳥
夜來風雨聲
花落知多少

右錄古詩春曉 壬寅春月
青藤人集字於鄭州

春眠不觉晓，处处闻啼鸟。夜来风雨声，花落知多少。

功盖三分国，名成八阵图。江流石不转，遗恨失吞吴。

功蓋三分國
名成八陣圖
江流石不轉
遺恨失吞吳

杜甫古詩八陣圖 壬寅
正陽青藤人集字

荆溪白石出

天寒紅葉稀

山路元無雨

空翠濕人衣

右錄古詩山中 王寅暮春

青藤人集字於鄭州

荆溪白石出，天寒红叶稀。山路元无雨，空翠湿人衣。

远看山有色，近听水无声。春去花还在，人来鸟不惊。

遠看山有色

近聽水無聲

春去花還在

人來鳥不驚

右錄古詩畫 王寅季春

青藤人集字於鄭州

空山不見人
但聞人語響
返景入深林
復照青苔上

右錄古詩鹿柴 壬寅孟夏
青藤人集於鄭州

▼
唐·王維《鹿柴》
唐·王維《鳥鳴澗》

空山不見人，但聞人語響。返景入深林，復照青苔上。
人閒桂花落，夜靜春山空。月出驚山鳥，時鳴春澗中。

人閒桂花落
夜靜春山空
月出驚山鳥
時鳴春澗中

右錄古詩鳥鳴澗 壬寅晚春
青藤人集字於鄭州

桃紅復含宿雨
柳綠更帶朝煙
花落家童未掃
鶯啼山客猶眠

壬寅春青藤人集字

松下問童子
言師采藥去
祗在此山中
雲深不知處

右錄賈島尋隱者不遇 壬寅春
青藤人集字

桃红复含宿雨，柳绿更带朝烟。花落家童未扫，莺啼山客犹眠。

松下问童子，言师采药去。只在此山中，云深不知处。

衆鳥高飛盡

孤雲獨去閒

相看兩不猒

祇有敬亭山

右錄李白獨坐敬亭山 壬寅

春月青藤人集字

何處秋風至

蕭蕭送鴈羣

朝來入庭樹

孤客最先聞

右錄劉禹錫秋風引 壬寅

春月青藤人集字

众鸟高飞尽，孤云独去闲。相看两不厌，只有敬亭山。

何处秋风至？萧萧送雁群。朝来入庭树，孤客最先闻。

晚日低霞綺

晴山遠畫眉

春青河畔草

不是望鄉時

右錄晚春江晴寄友人 王寅
春月青藤人集字

晚日低霞绮，晴山远画眉。春青河畔草，不是望乡时。

君自故鄉來

應知故鄉事

來日綺窗前

寒梅著花未

右錄王維詩一首 王寅夏月
青藤人集字於鄭州

君自故乡来，应知故乡事。来日绮窗前，寒梅著花未？

牆角數枝梅
凌寒獨自開
遙知不是雪
爲有暗香來

右錄王安石梅花 壬寅春月
青藤人集字

宋·王安石《梅花》墙角数枝梅，凌寒独自开。遥知不是雪，为有暗香来。

清·袁枚《所见》牧童骑黄牛，歌声振林樾。意欲捕鸣蝉，忽然闭口立。

牧童騎黃牛
歌聲振林樾
意欲捕鳴蟬
忽然閉口立

右錄袁牧詩所見 壬寅初夏
青藤人集字於鄭州

岭外音书断，经冬复历春。近乡情更怯，不敢问来人。

西塞山前白鹭飞，桃花流水鳜鱼肥。青箬笠，绿蓑衣，斜风细雨不须归。

嶺外音書斷

經冬復歷春

近鄉情更怯

不敢問來人

右錄宋之問詩一首 壬寅

蒲月青藤人集字

西塞山前白鷺

飛桃花流水鱖

魚肥青箬笠綠

蓑衣斜風細雨

不須歸

右錄漁歌子 壬寅春青藤人集字

朝辭白帝彩雲
間千里江陵一
日還兩岸猿聲
啼不住輕舟已
過萬重山

壬寅孟秋青藤人集

李白乘舟將欲
行忽聞岸上踏
歌聲桃花潭水
深千尺不及汪
倫送我情

壬寅早秋青藤人集

▼
唐·李白《早发白帝城》
唐·李白《赠汪伦》

朝辞白帝彩云间，千里江陵一日还。两岸猿声啼不住，轻舟已过万重山。
李白乘舟将欲行，忽闻岸上踏歌声。桃花潭水深千尺，不及汪伦送我情。

青藤字帖·颜勤礼碑集字·经典诗词一百首

三更燈火五更雞正是男

兒讀書時黑髮不知勤學

早白首方悔讀書遲

右錄唐代顏真卿勸學詩 壬寅春月豐原集

咬定青山不放松立根原在
破巖中千磨萬擊還堅勁任
爾東西南北風

右錄古詩竹石
壬寅春月青藤人集

咬定青山不放松，立根原在破岩中。千磨万击还坚劲，任尔东西南北风。

青藤字帖·顏勤禮碑集字·經典詩詞一百首

秦時明月漢時關萬里長

征人未還但使龍城飛將

在不教胡馬度陰山

右錄王昌齡詩一首出塞 壬寅春月豐原集

秦时明月汉时关，万里长征人未还。但使龙城飞将在，不教胡马度阴山。

寒雨连江夜入吴，平明送客楚山孤。洛阳亲友如相问，一片冰心在玉壶。

寒雨連江夜入吳平明送
客楚山孤洛陽親友如相
問一片冰心在玉壺

右錄王昌齡芙蓉樓送辛漸 壬寅夏青藤人集

青藤字帖·顏勤禮碑集字·經典詩詞一百首

渭城朝雨浥輕塵客舍青青
柳色新勸君更盡一杯酒西
出陽關無故人

右錄古詩送元二使安西 壬寅新秋青藤人集字

李杜詩篇萬口傳至今已覺不新鮮江山代有才人出各領風騷數百秊

右錄趙翼詩一首
壬寅上秋青藤人集

獨在異鄉為異客每逢佳
節倍思親遙知兄弟登高
處遍插茱萸少一人

右錄王維詩一首 壬寅季極暑青藤人集

▼ 唐·王維《九月九日憶山東兄弟》

独在异乡为异客，每逢佳节倍思亲。遥知兄弟登高处，遍插茱萸少一人。

青藤字帖·颜勤礼碑集字·经典诗词一百首

26

岐王宅裏尋常見崔九堂
前幾度聞正是江南好風
景落花時節又逢君

右錄古詩江南逢李龜秊 壬寅春月豐原集

青藤字帖·顏勤禮碑集字·经典诗词一百首

27

千里黄雲白日曛北風吹
鴈雪紛紛莫愁前路無知
己天下誰人不識君

右錄唐代高適古詩別董大一首壬寅豐原集

千里黄云白日曛，北风吹雁雪纷纷。莫愁前路无知己，天下谁人不识君。

两个黄鹂鸣翠柳，一行白鹭上青天。窗含西岭千秋雪，门泊东吴万里船。

兩個黃鸝鳴翠柳一行白
鷺上青天窗含西嶺千秋
雪門泊東吳萬里船

右錄唐代詩人杜甫絕句一首壬寅春月豐原書

青藤字帖·顏勤禮碑集字·经典诗词一百首

錦城絲管日紛紛半入江風

半入雲此曲祇應天上有人

閒能得幾回聞

右錄杜甫詩贈花卿

壬寅桂秋青藤人集字

锦城丝管日纷纷，半入江风半入云。此曲只应天上有，人间能得几回闻。

千錘萬鑿出深山烈火焚
燒若等閒粉骨碎身渾不
怕要留清白在人間

右錄古詩石灰吟 壬寅晚夏青藤人集字

▼ 明·于谦《石灰吟》

千锤万凿出深山，烈火焚烧若等闲。

粉骨碎身浑不怕，要留清白在人间。

青藤字帖·颜勤礼碑集字·经典诗词一百首

31

隱隱飛橋隔野煙石磯西

畔問漁船桃花盡日隨流

水洞在清溪何處邊

右錄唐代書法家張旭桃花溪 壬寅首秋青藤人集

少小離家老大回鄉音無
改鬢毛衰兒童相見不相
識笑問客從何處來

右錄賀知章回鄉偶書　壬寅春月青藤人集字

少小离家老大回，乡音无改鬓毛衰。儿童相见不相识，笑问客从何处来。

故人西辭黃鶴樓煙花三

月下揚州孤帆遠影碧空

盡唯見長江天際流

右錄李白古詩黃鶴樓送孟浩然之廣陵
壬寅春月豐原集字於鄭州青藤人書畫

黄河远上白云间，一片孤城万仞山。羌笛何须怨杨柳，春风不度玉门关。

黄河远上白雲間一片孤城萬仞山羌笛何湏怨楊柳春風不度玉門關

右録王之涣古詩凉州詞 壬寅霜月青藤人集

故園東望路漫漫雙袖龍

鐘淚不乾馬上相逢無紙

筆憑君傳語報平安

右錄唐人古詩逢入京使 壬寅夏月青藤人集

故园东望路漫漫，双袖龙钟泪不干。马上相逢无纸笔，凭君传语报平安。

春城无处不飞花，寒食东风御柳斜。日暮汉宫传蜡烛，轻烟散入五侯家。

春城無處不飛花寒食東風御柳斜日暮漢宮傳蠟燭輕煙散入五侯家

右錄唐詩寒食 壬寅秊初夏青藤人集字

青藤字帖·顏勤禮碑集字·經典詩詞一百首

月落烏啼霜滿天江楓漁
火對愁眠姑蘇城外寒山
寺夜半鐘聲到客船

右錄古詩一首楓橋夜泊 壬寅初秋青藤人集

月落乌啼霜满天，
江枫渔火对愁眠。
姑苏城外寒山寺，
夜半钟声到客船。

獨憐幽草澗邊生上有黃
鸝深樹鳴春潮帶雨晚來
急野渡無人舟自橫

右錄古詩滁州西澗 壬寅季夏青藤人集

独怜幽草涧边生，上有黄鹂深树鸣。春潮带雨晚来急，野渡无人舟自横。

青藤字帖·颜勤礼碑集字·经典诗词一百首

朱雀橋邊野草花烏衣巷
口夕陽斜舊時王謝堂前
燕飛入尋常百姓家

右錄唐代詩人劉禹錫古詩烏衣巷
壬寅春月青藤人集於古商城鄭州

朱雀桥边野草花，乌衣巷口夕阳斜。旧时王谢堂前燕，飞入寻常百姓家。

自古逢秋悲寂寥我言秋日
勝春朝晴空一鶴排雲上便
引詩情到碧霄

右錄劉禹錫詩一首
壬寅秋月青藤人集

唐·刘禹锡《秋词二首》（其一）

自古逢秋悲寂寥，我言秋日胜春朝。晴空一鹤排云上，便引诗情到碧霄。

青藤字帖·颜勤礼碑集字·经典诗词一百首

41

人間四月芳菲盡山寺桃花
始盛開長恨春歸無覓處不
知轉入此中來

右錄古詩大林寺桃花
壬寅孟秋青藤人集

人间四月芳菲尽，山寺桃花始盛开。长恨春归无觅处，不知转入此中来。

青藤字帖·颜勤礼碑集字·经典诗词一百首

曾經滄海難爲水除却巫山

不是雲取次花叢懶回顧半

緣修道半緣君

右錄古詩離思
壬寅秋青藤人集

曾经沧海难为水，除却巫山不是云。
取次花丛懒回顾，半缘修道半缘君。

蓬頭稚子學垂綸側坐莓苔

草映身路人借問遙招手怕

得魚驚不應人

右錄古詩小兒垂釣
壬寅春月青藤人集字

千里鶯啼綠映紅水村山
郭酒旗風南朝四百八十
寺多少樓臺煙雨中

右錄杜牧江南春絕句 壬寅荷月青藤人集

▼唐·杜牧《江南春》

千里莺啼绿映红，水村山郭酒旗风。南朝四百八十寺，多少楼台烟雨中。

青藤字帖·颜勤礼碑集字·经典诗词一百首

45

勸君莫惜金縷衣勸君惜
取少季時花開堪折直須
折莫待無花空折枝

右錄唐代杜秋娘詩金縷衣 壬寅槐月青藤人集

▼唐·杜秋娘《金缕衣》

劝君莫惜金缕衣，劝君惜取少年时。花开堪折直须折，莫待无花空折枝。

青藤字帖·颜勤礼碑集字·经典诗词一百首

飛來山上千尋塔聞說雞鳴
見日昇不畏浮雲遮望眼自
緣身在最高層

右錄王安石詩登飛來峯
壬寅青藤人集字

飞来山上千寻塔，闻说鸡鸣见日升。不畏浮云遮望眼，自缘身在最高层。

青藤字帖・颜勤礼碑集字・经典诗词一百首

銀燭秋光冷畫屏輕羅小
扇撲流螢天階夜色涼如
水坐看牽牛織女星

右錄杜牧古詩秋夕 壬寅首夏青藤人集字

銀烛秋光冷画屏，轻罗小扇扑流萤。天阶夜色凉如水，坐看牵牛织女星。

青藤字帖·颜勤礼碑集字·经典诗词一百首

48

君问归期未有期，巴山夜雨涨秋池。何当共剪西窗烛，却话巴山夜雨时。

青藤字帖·颜勤礼碑集字·经典诗词一百首

君問歸期未有期巴山夜

雨漲秋池何當共剪西窗

燭却話巴山夜雨時

右錄唐李商隱夜雨寄北　壬寅槐夏青藤人集

雲母屏風燭影深長河漸

落曉星沉嫦娥應悔偷靈

藥碧海青天夜夜心

右錄李商隱詩嫦娥 壬寅春月青藤人集字

云母屏风烛影深，长河渐落晓星沉。嫦娥应悔偷灵药，碧海青天夜夜心。

不論平地與山尖無限風
光盡被占采得百花成蜜
後為誰辛苦為誰甜

右錄唐代羅隱古詩蜂一首壬寅夏月青藤人集

雲想衣裳花想容春風拂檻

露華濃若非羣玉山頭見會

向瑤臺月下逢

右錄李白詩一首 壬寅春月青藤人集字

青海长云暗雪山，孤城遥望玉门关。

黄沙百战穿金甲，不破楼兰终不还。

青海長雲暗雪山孤城遙望玉門關黃沙百戰穿金甲不破樓蘭終不還

右錄唐王昌齡古詩一首 壬寅夏月青藤人集

古人學問無遺力少壯工

夫老始成紙上得來終覺

淺絕知此事要躬行

右錄宋人陸游古詩冬夜讀書示子聿

壬寅季孟春青藤人集字於鄭州

毕竟西湖六月中风光不
与四时同接天莲叶无穷
碧映日荷花别样红

右錄曉出淨慈寺送林子方 壬寅夏月青藤人集

毕竟西湖六月中，风光不与四时同。

接天莲叶无穷碧，映日荷花别样红。

梅雪爭春未肯降騷人擱筆

費評章梅須遜雪三分白雪

却輸梅一段香

右錄古詩一首
壬寅春月青藤人集

梅雪争春未肯降，骚人搁笔费评章。梅须逊雪三分白，雪却输梅一段香。

青藤字帖·颜勤礼碑集字·经典诗词一百首

望門投止思張儉忍死湏臾
待杜根我自橫刀向天笑去
留肝膽兩昆崙

右錄譚嗣同詩一首
壬寅小陽春青藤人集字

望門投止思张俭，忍死须臾待杜根。我自横刀向天笑，去留肝胆两昆仑。

青藤字帖·颜勤礼碑集字·经典诗词一百首

慈母手中線游子身上衣臨

行密密縫意恐遲遲歸誰言

寸草心報得三春暉

右錄孟郊詩游子吟 壬寅秋月青藤人集字

慈母手中线，游子身上衣。临行密密缝，意恐迟迟归。谁言寸草心，报得三春晖。

冷紅葉葉下塘秋長與行雲
共一舟零落江南不自由兩
綢繆料得吟鸞夜夜愁

右錄宋詞憶王孫番陽彭氏小樓作壬寅春月青藤人集字

去年元夜時花市燈如晝月
上柳梢頭人約黃昏後今年
元夜時月與燈依舊不見去
年人淚濕春衫袖

右錄歐陽修詞一首 壬寅初冬青藤人集字

海上生明月，天涯共此时。情人怨遥夜，竟夕起相思。
灭烛怜光满，披衣觉露滋。不堪盈手赠，还寝梦佳期。

海上生明月天涯共此時情
人怨遙夜竟夕起相思滅燭
憐光滿披衣覺露滋不堪盈
手贈還寢夢佳期

右錄張九齡詩一首
壬寅秋月青藤人集字

青藤字帖·顏勤禮碑集字·經典詩詞一百首

青山橫北郭白水繞東城此
地一爲別孤蓬萬里征浮雲
游子意落日故人情揮手自
茲去蕭蕭班馬鳴

右錄李白詩送友人 壬寅良月青藤人集字

明月出天山，苍茫云海间。长风几万里，
吹度玉门关。汉下白登道，胡窥青海湾。
由来征战地，不见有人还。

明月出天山蒼茫雲海間長
風幾萬里吹度玉門關漢下
白登道胡窺青海灣由來征
戰地不見有人還

節選李白關山月 壬寅秋月青藤人集字

青藤字帖·颜勤礼碑集字·经典诗词一百首

63

國破山河在城春草木深感
時花濺淚恨別鳥驚心烽火
連三月家書抵萬金白頭搔
更短渾欲不勝簪

右錄杜甫詩一首 壬寅桂月青藤人集字

青藤字帖·顏勤禮碑集字·經典詩詞一百首

▼ 唐·杜甫《春望》

国破山河在，城春草木深。感时花溅泪，恨别鸟惊心。烽火连三月，家书抵万金。白头搔更短，浑欲不胜簪。

好雨知時節當春乃發生隨
風潛入夜潤物細無聲野徑
雲俱黑江船火獨眀曉看紅
濕處花重錦官城

右錄杜甫詩一首時在壬寅正秋青藤人集字

青藤字帖·颜勤礼碑集字·经典诗词一百首

岱宗夫如何齊魯青未了造
化鍾神秀陰陽割昏曉蕩胸
生曾雲決眦入歸鳥會當凌
絕頂一覽眾山小

右錄古詩望嶽
壬寅秋青藤人集

▼ 唐·杜甫《望岳》

岱宗夫如何？齐鲁青未了。造化钟神秀，阴阳割昏晓。荡胸生曾云，决眦入归鸟。会当凌绝顶，一览众山小。

青藤字帖·颜勤礼碑集字·经典诗词一百首

66

清晨入古寺初日照高林曲
徑通幽處禪房花木深山光
悅鳥性潭影空人心萬籟此
都寂但餘鐘磬音

右錄常建詩一首
壬寅暮秋青藤人集

雨過一蟬噪飄蕭松桂秋青

苔滿階砌白鳥故遲留暮靄

生深樹斜陽下小樓誰知竹

西路歌吹是揚州

右録杜牧詩一首

壬寅菊月青藤人集

青藤字帖·颜勤礼碑集字·经典诗词一百首

▼ 唐·杜牧《题扬州禅智寺》 雨过一蝉噪，飘萧松桂秋。青苔满阶砌，白鸟故迟留。暮霭生深树，斜阳下小楼。谁知竹西路，歌吹是扬州。

一曲新词酒一杯，去年天气旧亭台。夕阳西下几时回？
无可奈何花落去，似曾相识燕归来。小园香径独徘徊。

一曲新詞酒一杯去年天氣
舊亭臺夕陽西下幾時回無
可奈何花落去似曾相識燕
歸來小園香徑獨徘徊

右錄晏殊詞一首 壬寅冬月青藤人集字

青藤字帖·颜勤礼碑集字·经典诗词一百首

漠漠輕寒上小樓曉陰無賴
似窮秋淡煙流水畫屏幽自
在飛花輕似夢無邊絲雨細
如愁寶簾開挂小銀鈎

右錄秦觀浣溪沙 壬寅上冬青藤人集字

▼ 宋·秦观《浣溪沙·漠漠轻寒上小楼》
漠漠轻寒上小楼，晓阴无赖似穷秋，淡烟流水画屏幽。自在飞花轻似梦，无边丝雨细如愁，宝帘闲挂小银钩。

秋陰時作漸向瞑變一庭淒
冷佇聽寒聲雲深無鴈影更
深人去寂靜但照壁孤燈相
映酒已都醒如何消夜永

右錄周邦彥詞一首 壬寅冬月青藤人集字

▼ 宋·周邦彦《关河令》

秋阴时作渐向暝，变一庭凄冷。伫听寒声，云深无雁影。

更深人去寂静，但照壁、孤灯相映。酒已都醒，如何消夜永。

青藤字帖·颜勤礼碑集字·经典诗词一百首

71

東風楊柳欲青青煙淡淡雨
初晴惱他香閣濃睡撩亂
有啼鶯眉葉細舞腰輕宿
妝成一春芳意三月和風
牽系人情

壬寅冬月青藤人集字

驿外断桥边，寂寞开无主。已是黄昏独自愁，更着风和雨。

无意苦争春，一任群芳妒。零落成泥碾作尘，只有香如故。

驛外斷橋邊寂寞開無主已
是黃昏獨自愁更着風和雨
無意苦爭春一任群芳妒零
落成泥碾作塵祗有香如故

右錄陸游詞一首 壬寅暮夏青藤人集字

水是眼波横山是眉峯聚
欲問行人去那邊眉眼盈
盈處才始送春歸又送君
歸去若到江南趕上春千
萬和春住

王觀卜算子　青藤人集

▼
宋·王观《卜算子·送鲍浩然之浙东》

水是眼波横，山是眉峰聚。欲问行人去那边？眉眼盈盈处。才始送春归，又送君归去。若到江南赶上春，千万和春住。

青藤字帖·颜勤礼碑集字·经典诗词一百首
74

宋·李之仪《卜算子》

我住长江头，君住长江尾。日日思君不见君，共饮长江水。

此水几时休？此恨何时已？只愿君心似我心，定不负相思意。

我住長江頭君住長江尾

日日思君不見君共飲長

江水此水幾時休此恨何

時已衹願君心似我心定

不負相思意

李之儀詞一首

壬寅初冬青藤人集字

青藤字帖·顏勤禮碑集字·經典詩詞一百首

明月別枝驚鵲清風半夜鳴

蟬稻花香裏說豐秊聽取蛙

聲一片七八個星天外兩三

點雨山前舊時茅店社林邊

路轉溪橋忽見

右錄辛棄疾詞一首 壬寅開冬青藤人集字於古商鄭州

▼ 宋·辛弃疾《西江月·夜行黄沙道中》 明月别枝惊鹊，清风半夜鸣蝉。稻花香里说丰年，听取蛙声一片。七八个星天外，两三点雨山前。旧时茅店社林边，路转溪桥忽见。

年年雪里，常插梅花醉。挼尽梅花无好意，赢得满衣清泪。今年海角天涯，萧萧两鬓生华。看取晚来风势，故应难看梅花。

年年雪裏常插梅花醉盡
梅花無好意贏得滿衣清淚
今年海角天涯蕭蕭兩鬢生
華看取晚來風勢故應難看
梅花

右錄李清照詞一首　壬寅雪月青藤人集字

青藤字帖·顏勤禮碑集字·经典诗词一百首

并刀如水吴鹽勝雪纖手破
新橙錦幄初溫獸香不斷相
對坐調笙低聲問向誰行宿
城上已三更馬滑霜濃不如
休去直是少人行

右錄古詞一首
壬寅秋青藤人集

▼ 宋·周邦彦《少年游》

并刀如水，吴盐胜雪，纤手破新橙。锦幄初温，兽香不断，相对坐调笙。

低声问，向谁行宿？城上已三更。马滑霜浓，不如休去，直是少人行。

青藤字帖·颜勤礼碑集字·经典诗词一百首

78

多情自古傷離別更那堪冷
落清秋節今宵酒醒何處楊
柳岸曉風殘月此去經季應
是良辰好景虛設便縱有千
種風情更與何人說

節選柳永雨霖鈴 壬寅寒月青藤人集字

杨柳岸、晓风残月。此去经年，
应是良辰好景虚设。便纵有、千种风情，更与何人说？

多情自古伤离别，更那堪，冷落清秋节！今宵酒醒何处？

青藤字帖·颜勤礼碑集字·经典诗词一百首

79

紅葉黃花秋意晚千里念行客

飛雲過盡歸鴻無信何處寄書

得淚彈不盡臨窗滴就硯旋研

墨漸寫到別來此情深處紅牋

爲無色

右錄晏幾道思遠人 壬寅小春月青藤人集字

▼宋·李清照《醉花阴》

薄雾浓云愁永昼，瑞脑销金兽。佳节又重阳，
玉枕纱厨，半夜凉初透。
东篱把酒黄昏后，有暗香盈袖。
莫道不销魂，帘卷西风，
人比黄花瘦。

青藤字帖·颜勤礼碑集字·经典诗词一百首

薄霧濃雲愁永晝瑞腦銷金獸

佳節又重陽玉枕紗廚半夜涼

初透東籬把酒黃昏後有暗香

盈袖莫道不銷魂簾卷西風人

比黃花瘦

右錄醉花陰 壬寅秋月青藤人集字

昔人已乘黃鶴去此地空餘黃
鶴樓黃鶴一去不復返白雲千
載空悠悠晴川歷歷漢陽樹芳
草萋萋鸚鵡洲日暮鄉關何處
是煙波江上使人愁

右錄古詩黃鶴樓 壬寅秋月青藤人集字

▼
唐·崔颢《黄鹤楼》昔人已乘黄鹤去，此地空余黄鹤楼。黄鹤一去不复返，白云千载空
悠悠。晴川历历汉阳树，芳草萋萋鹦鹉洲。日暮乡关何处是？烟波江上使人愁。

青藤字帖·颜勤礼碑集字·经典诗词一百首

82

人生若祇如初見　何事秋風悲

畫扇等閑變卻故人心卻道故

心人易變驪山語罷清宵半淚

雨霖鈴終不怨何如薄幸錦衣

郎比翼連枝當日願

右錄古詞一首　時在壬寅桂秋青藤人集字

清·纳兰性德《木兰花·拟古决绝词柬友》 人生若只如初见，何事秋风悲画扇。等闲变却故人心，却道故心人易变。骊山语罢清宵半，泪雨霖铃终不怨。何如薄幸锦衣郎，比翼连枝当日愿。

青藤字帖·颜勤礼碑集字·经典诗词一百首

83

一竿風月一蓑煙雨家在釣臺
西住賣魚生怕近城門況肯到
紅塵深處潮生理棹潮平系纜
潮落浩歌歸去時人錯把比嚴
光我自是無名漁父

右錄陸游鵲橋仙 壬寅秋月青藤人集字

▼ 宋·陆游《鹊桥仙》

潮生理棹，潮平系缆，潮落浩歌归去。时人错把比严光，我自是、无名渔父。

一竿风月，一蓑烟雨，家在钓台西住。卖鱼生怕近城门，况肯到、红尘深处？

青藤字帖·颜勤礼碑集字·经典诗词一百首

84

▼宋·李清照《一剪梅》

红藕香残玉簟秋，轻解罗裳，独上兰舟。云中谁寄锦书来？雁字回时，月满西楼。花自飘零水自流，一种相思，两处闲愁。此情无计可消除，才下眉头，却上心头。

青藤字帖·颜勤礼碑集字·经典诗词一百首

85

紅藕香殘玉簞秋輕解羅裳獨

上蘭舟雲中誰寄錦書來鴈字

回時月滿西樓花自飄零水自

流一種相思兩處開愁此情無

計可消除才下眉頭却上心頭

右錄李清照一剪梅 時在壬寅桂秋青藤人集字

庭院深深幾許楊柳堆煙簾

幕無重數玉勒雕鞍游冶處樓

高不見章臺路雨橫風狂三月

暮門掩黃昏無計留春住淚眼

問花花不語亂紅飛過秋千去

右錄歐陽修蝶戀花 壬寅秋月青藤人集字

▼
宋·欧阳修《蝶恋花》

庭院深深深几许，杨柳堆烟，帘幕无重数。玉勒雕鞍游冶处，楼高不见章台路。

雨横风狂三月暮，门掩黄昏，无计留春住。泪眼问花花不语，乱红飞过秋千去。

青藤字帖·颜勤礼碑集字·经典诗词一百首

86

塞下秋來風景異衡陽鴈去無
留意四面邊聲連角起千嶂裏
長煙落日孤城閉濁酒一杯家
萬里燕然未勒歸無計羌管悠
悠霜滿地人不寐將軍白髮征
夫淚

右錄漁家傲 時在壬寅桂秋青藤人集字

明月幾時有把酒問青天不知天上宮闕
今夕是何秊我欲乘風歸去又恐瓊樓玉
宇高處不勝寒起舞弄清影何似在人間
轉朱閣低綺戶照無眠不應有恨何事長
向別時圓人有悲歡離合月有陰晴圓缺
此事古難全但願人長久千里共嬋娟

右錄明月幾時有 時在壬寅桂秋青藤人集字

▼ 宋·苏轼《水调歌头·明月几时有》

明月几时有？把酒问青天。不知天上宫阙，今夕是何年。我欲乘风归去，又恐琼楼玉宇，高处不胜寒。起舞弄清影，何似在人间。转朱阁，低绮户，照无眠。不应有恨，何事长向别时圆？人有悲欢离合，月有阴晴圆缺，此事古难全。但愿人长久，千里共婵娟。

青藤字帖·颜勤礼碑集字·经典诗词一百首

大江東去浪淘盡千古風流人物故壘西
邊人道是三國周郎赤壁亂石穿空驚濤
拍岸卷起千堆雪江山如畫一時多少豪
傑遙想公瑾當秊小喬初嫁了雄姿英發
羽扇綸巾談笑間檣櫓灰飛煙滅故國神
游多情應笑我早生華髮人生如夢一尊
還酹江月　右錄念奴嬌赤壁懷古　壬寅桂秋青藤人集字

▼
宋·苏轼《念奴娇·赤壁怀古》　大江东去，浪淘尽，千古风流人物。故垒西边，人道是，三国周郎赤壁。
乱石穿空，惊涛拍岸，卷起千堆雪。江山如画，一时多少豪杰。遥想公瑾当年，小乔初嫁了，雄姿英发。
羽扇纶巾，谈笑间，樯橹灰飞烟灭。故国神游，多情应笑我，早生华发。人生如梦，一尊还酹江月。

青藤字帖·颜勤礼碑集字·经典诗词一百首

落款中年份的常用写法

　　落款中的年份写法若用阴历（通常所说的阴历即指农历）则全用阴历，若用阳历则全用阳历，但传统内容通常用阴历。正文从左开始书写时，落款在右；正文从右开始书写时，落款在左。

　　下面我们按照落款年份、月份来详细介绍落款时间的写法。

　　在年份的写法上，书法作品常常采用的是干支纪年法。"干"是"天干"，"支"是"地支"，所谓"干支"，就是天干地支的合称。

　　十天干就是甲、乙、丙、丁、戊、己、庚、辛、壬、癸。

　　十二地支就是子、丑、寅、卯、辰、巳、午、未、申、酉、戌、亥。

　　十天干与十二地支按照一定顺序搭配纪年，如甲子、乙丑、丙寅……六十年为一个循环，俗称"六十年花甲子"。（详见下表）

干支与公元纪年对照表

甲子	乙丑	丙寅	丁卯	戊辰	己巳	庚午	辛未	壬申	癸酉
1924	1925	1926	1927	1928	1929	1930	1931	1932	1933
1984	1985	1986	1987	1988	1989	1990	1991	1992	1993
甲戌	乙亥	丙子	丁丑	戊寅	己卯	庚辰	辛巳	壬午	癸未
1934	1935	1936	1937	1938	1939	1940	1941	1942	1943
1994	1995	1996	1997	1998	1999	2000	2001	2002	2003
甲申	乙酉	丙戌	丁亥	戊子	己丑	庚寅	辛卯	壬辰	癸巳
1944	1945	1946	1947	1948	1949	1950	1951	1952	1953
2004	2005	2006	2007	2008	2009	2010	2011	2012	2013
甲午	乙未	丙申	丁酉	戊戌	己亥	庚子	辛丑	壬寅	癸卯
1954	1955	1956	1957	1958	1959	1960	1961	1962	1963
2014	2015	2016	2017	2018	2019	2020	2021	2022	2023
甲辰	乙巳	丙午	丁未	戊申	己酉	庚戌	辛亥	壬子	癸丑
1964	1965	1966	1967	1968	1969	1970	1971	1972	1973
2024	2025	2026	2027	2028	2029	2030	2031	2032	2033
甲寅	乙卯	丙辰	丁巳	戊午	己未	庚申	辛酉	壬戌	癸亥
1974	1975	1976	1977	1978	1979	1980	1981	1982	1983
2034	2035	2036	2037	2038	2039	2040	2041	2042	2043

农历月份的别称较多，而且来历不同。归纳起来，每个月的别称大概有如下这些：

一月：正月、端月、初月、征月、早月、春阳、初阳、首阳、初春、早春、上春、新正、孟春等。

二月：如月、杏月、丽月、令月、花月、仲阳、酣月、仲春等。

三月：蚕月、桃月、桃浪、嘉月、桐月、三春、暮春、晚春、末春、季春等。

四月：槐月、仲月、麦月、清和月、槐夏、首夏、初夏、正阳、纯阳、孟夏等。

五月：蒲月、榴月、郁蒸、小刑、仲夏、午月等。

六月：且月、荷月、季月、暑月、伏月、焦月、暮夏、晚夏、极暑、季夏、林钟、未月等。

七月：巧月、瓜月、霜月、相月、凉月、初商、初秋、首秋、早秋、新秋、上秋、孟秋、申月等。

八月：壮月、桂月、正秋、桂秋、仲商、仲秋、南吕、酉月等。

九月：玄月、菊月、朽月、暮秋、晚秋、杪秋、穷秋、凉秋、三秋、季白、季秋、戌月等。

十月：良月、露月、坤月、小春月、小阳春、开冬、上冬、初冬、孟冬、亥月等。

十一月：寒月、雪月、龙潜月、一之日、中冬、仲冬、黄钟、子月等。

十二月：冰月、腊月、严月、暮岁、暮冬、穷冬、杪冬、严冬、残冬、末冬、腊冬、季冬、大吕、丑月等。

章法知识

章法是指一幅作品的整体布局，主要指字与字、行与行之间相互呼应的规律法则，包括落款、钤印的方法等。章法是书法艺术形式美的重要组成部分。笔画体现线条美，间架结构展现局部的构图美，而章法的妙处在于每幅作品都不尽相同，变化万千，不像笔画和结构那么具体。章法需要在不断的练习中感悟和总结，从而做到心手合一。章法大体包括五个部分，具体介绍如下：

1. 分行布白

第一，书写时每个字的大小方圆、顺逆向背、揖让顾盼、疏密聚散应有理有法。第二，书写时应使每个字的上下、左右关系和体量、大小相适宜，黑白相衬、疏密得当、相互影响、相互联系，以达到分布平稳和匀称的效果。

2. 气脉贯通

一幅书法作品章法的灵动是靠行气的贯通来体现的。创作一幅作品时，通过字的大小、长短、宽窄、俯仰、顾盼的合理搭配，做到承上启下、笔断意连、一气呵成。

3. 字距与行距

我们在创作书法作品的时候，会根据书体的不同，采用不同的排列方法。大致可以分为两种，一种是横有行、纵有列，另一种是横无行、纵有列。颜体楷书的排列方法一般为横有行、纵有列，间隔基本均匀。

4. 幅式

书法创作中，作品的常见幅式有中堂、条幅、对联、横幅、条屏、扇面、斗方、手卷等。不同的幅式，章法也会随之变化。当你选好某一种幅式后，应根据字数的多少来合理安排章法。

5. 款识和钤印

款识和钤印是书法作品整体章法的重要组成部分，对作品起着调整、充实、说明、烘托气氛、突出主题的作用。款识的字数、位置、内容、形式，应根据作品整体的布白和需要来考虑，以

不破坏整体章法为原则。需要认真书写，让它和正文融为一体，使之相得益彰。作品上所钤印章，使书与印相映成趣，从而增加作品的艺术感染力。加盖印章，无论是名章还是闲章，都要视作品的需要而定，让它既能为作品增添神采，又能对整体布局起到调节的作用，应谨慎为之。

落款与钤印的注意事项

很多人不懂书法落款，从而使原本满意的正文被落款毁了。书法作品落款既没有固定格式，也无固定位置。下面我们列举一下落款时需要注意的几点：

1.落款有双款、单款两种。双款是指将书赠对象或者内容的出处及理解，与书写者姓名分别落在上方和下方，前者为上款，后者为下款。上款写明作品的名称、出处、受赠人的姓名，上款书写的位置应相对靠上，以示尊敬之意。下款写明书写时间、地点、书写者姓名、谦词。上款一般不与正文齐头，以低于正文一字为宜。下款一般为低于正文且另起一行的单款（匾额除外），包括款后的印章，均不能与正文齐平，应留有一定的空白，否则会给人以呆板、乏味、闷塞之感。

有下款没有上款的称为单款。如果没有书赠对象，就只落单款。单款有长款、短款、穷款之分。长款即在正文后书写时间、名号、地点，或再加上作者创作这幅作品的感想或缘由，文字应情真意切，使人玩味无穷。它不仅能起到调整作品重心的作用，还能体现出作者的品格和修养。如果作品末行的正文字数较少，而后面的留白较多，则可增加落款字数以填补余白。此外，接正文落款的宽度一般不超过正文的宽度。若作品本身正文较少，而后面出现大块空白，则款字可更多，只要章法得当，并无限制。短款只落正文出处、时间、名号、地点等其中几项。若作品内容较多，留白太少，亦可只落作者的名号，也就是穷款。

2.款识的字体、大小必须与正文协调。一般是隶不用篆，楷不用隶，草不用楷。传统书画作品中一般为"文古款今""文正款活"。在楷书作品中，落款用楷书和行书均可。款字应小于正文的字，且应该根据留白的大小而定。如果留白大而款字太小，就无法稳定整个作品的重心；如果留白小而款字太大甚至大过正文，则轻重失调，喧宾夺主。款识与正文如果同行，二者之间应留有间隙，不宜写得太紧，其间距一般为一个款字左右。

3.款识中年、月、日的写法不能阳历与阴历混用。落款时如落书写地点，则宜用雅称而不用俗称。

4.在横幅或斗方中，若正文在上，则款识的宽度不应超过上面正文的宽度。

5.上款有人名的，上款上端不可盖闲章，压在人名之上。一来失礼，二来破坏章法。已落款盖印的，款后不可再署上款赠人，再署则失敬。

6.如果书写对联，须将上款落在上联右侧，下款落在下联左侧。若作品中有多幅对联，一般在首幅的右上方盖小印章，其余不可盖。若统统盖上，行气就会被破坏。

7.印章绝对不能比落款的字大。大尺幅的作品用大印章，小尺幅的作品用小印章。

8.盖印不要贪多，合适最好。古人作品上的印章大多不是自己盖的，而是留传所致。所以盖章时一定要慎重，不要盖得又多又杂，避免喧宾夺主。